中国历代绘画名家作品精选系列

担当

袁剑侠 编

河南美术出版社 编

图书在版编目（CIP）数据

中国历代绘画名家作品精选系列. 担当 / 袁剑侠编.
—郑州：河南美术出版社，2010.6
ISBN 978-7-5401-2037-5

Ⅰ. ①中… Ⅱ. ①袁… Ⅲ. ①中国画—作品集—
中国—明代 Ⅳ. ①J222

中国版本图书馆CIP数据核字（2010）第099033号

中国历代绘画名家作品精选系列

担当

袁剑侠 编

责任编辑：迟庆国 易东升
责任校对：敖敬华 李 娟
装帧设计：于 辉

出版发行：河南美术出版社
　　　　　地 　址：郑州市经五路66号
　　　　　邮政编码：450002
　　　　　电 　话：（0371）65727637
设计制作：河南金鼎美术设计制作有限公司
印 　刷：郑州新海岸电脑彩色制印有限公司

开本：889毫米×1194毫米　16开
印张：3
版次：2010年6月第1版
印次：2010年6月第1次印刷
印数：0001—3000册
书号：ISBN 978-7-5401-2037-5
定价：20.00元

担当（1593—1673），法名普荷，又名通荷，担当其号。俗姓唐，名泰，字大来，又字布史，别署此置子、观郭居士、迟道人、担老人、云南晋宁人。

担当出身于书香世家，自幼天资聪慧，五岁发蒙，十岁巳能诗文。十三岁考取秀才资格，以诗赋名噪海内。一六二五年，以岁贡生身份入京应试未中，从此遍游名山大川，其间拜董其昌和李维桢为师，学习书画和诗赋，和陈继儒过从甚密，并到会稽访湛然、云门和尚，开始接受佛教思想。一六三一年回云南奉养老母。母亲去世后，中原寇盗蜂起，担当知道明朝将亡，遂于一六四二年削发为僧，结茅鸡足山，先后入住水目寺、鸡足山佛寺，晚年居大理点苍山感通寺。

担当的书法和绘画均受董其昌影响甚深，但却另辟蹊径，自成一家。其成就最高的是他的山水画。担当的山水画从董其昌入手，而从倪瓒、黄公望悟出，简笔淡墨，遗形取神，多以苍山洱海为题材，用笔简洁明快，意境深远，风格枯淡。其画笔墨构图十分简练，高度概括，黑白之外，留给人们许多想象不尽的空间，清淡俊逸之中，让人产生无限遐想。在技法上突破了董其昌的藩篱，抛去了董其昌那种圆笔淡染的南宗笔墨，一味从生拙处着眼，放纵老辣，拙中藏巧，以少胜多，尽显禅意。

担当以『诗、书、画』三绝著称，早年以诗名，而晚年则画名更著，『一时碑碣及贵家屏障图册成，籍之以为重，求者猬至』。然而由于担当晚年书画大成之时的活动范围仅限于云南，其画名和影响力远不及同时期的石涛、八大，令人扼腕叹息。

袁剑侠

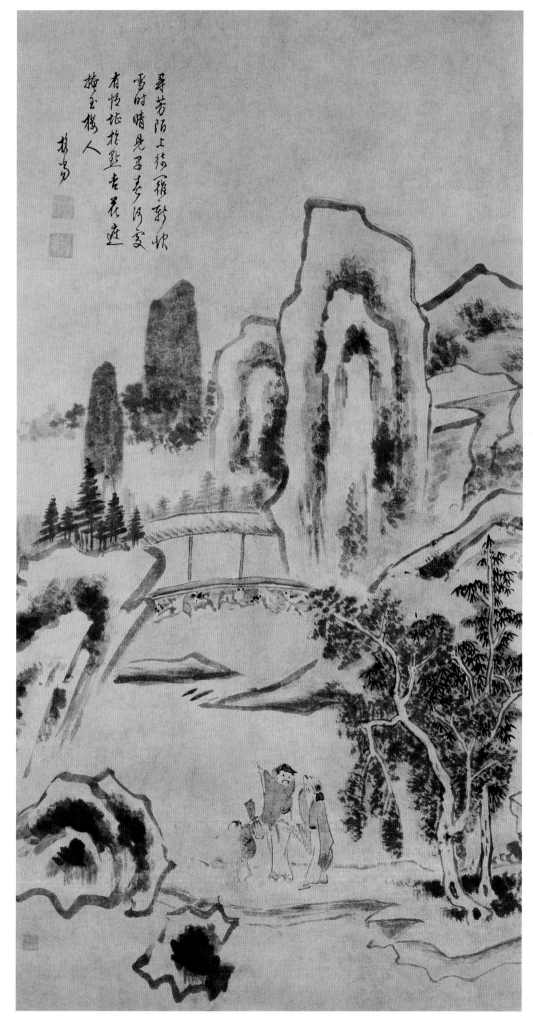

寻芳陌上图

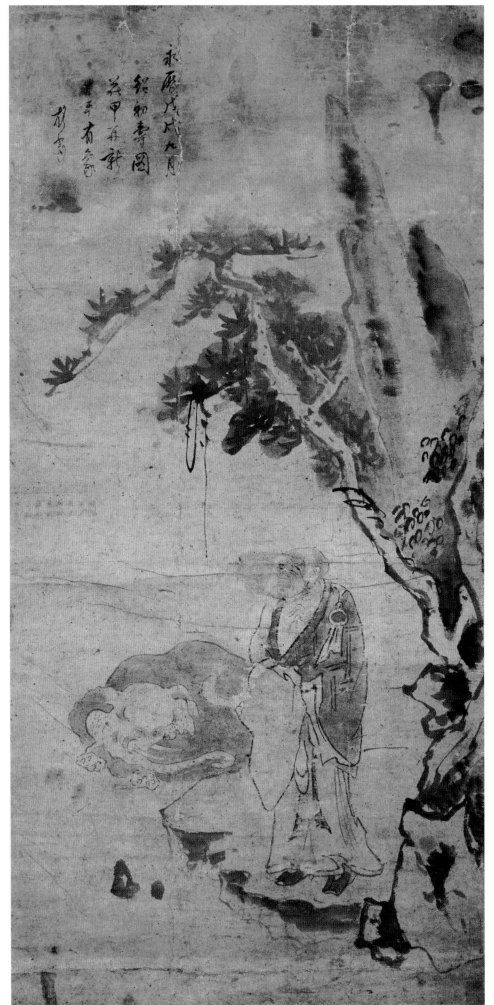

太平有象图

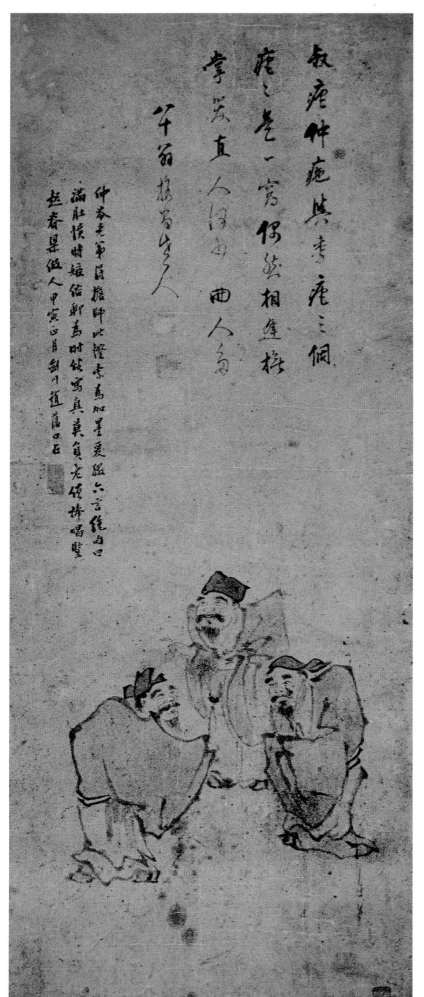

三驼图

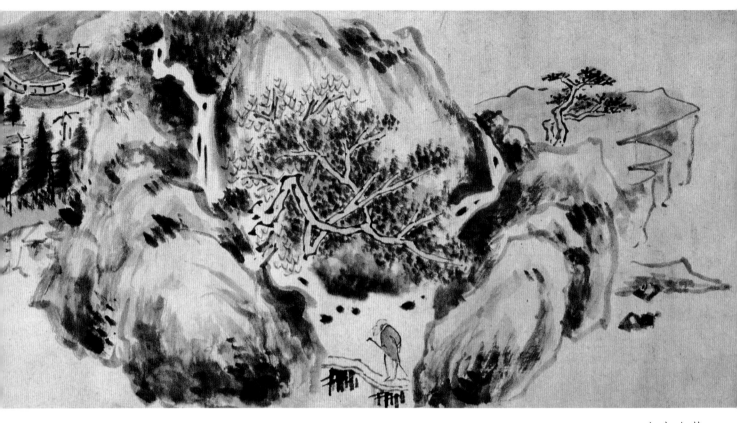

山水人物

4

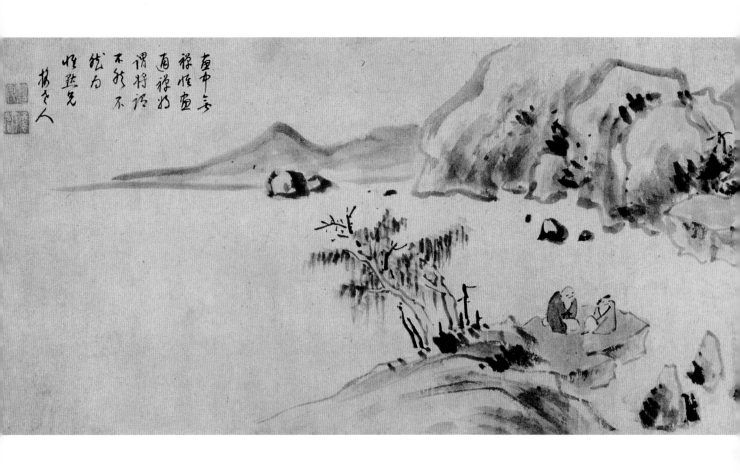

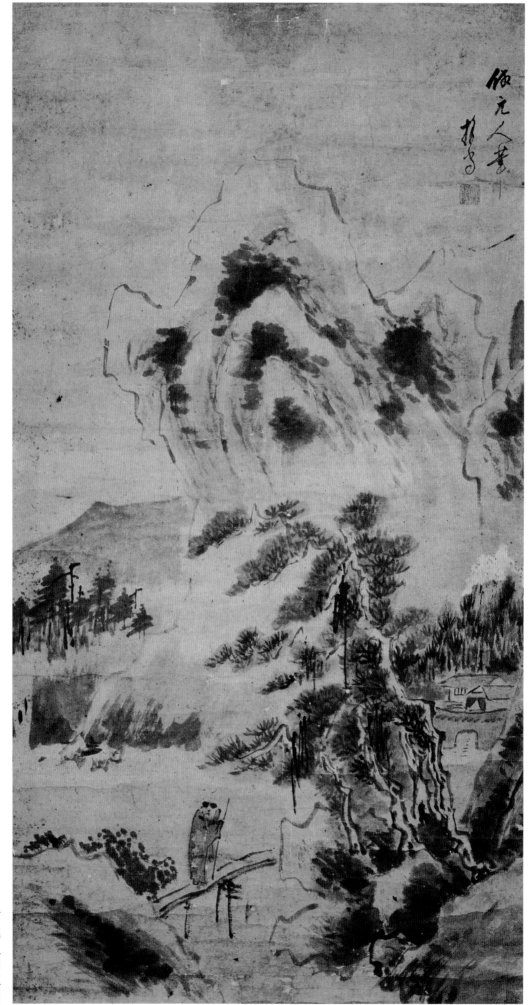

仿元人山水图

6

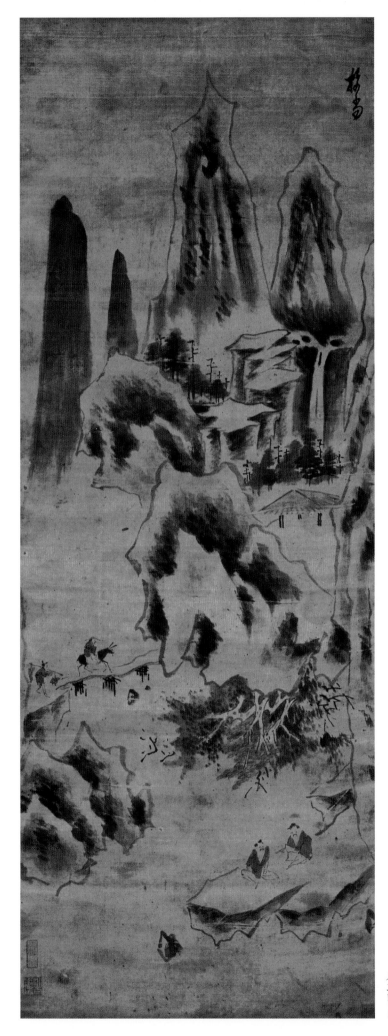

登高图

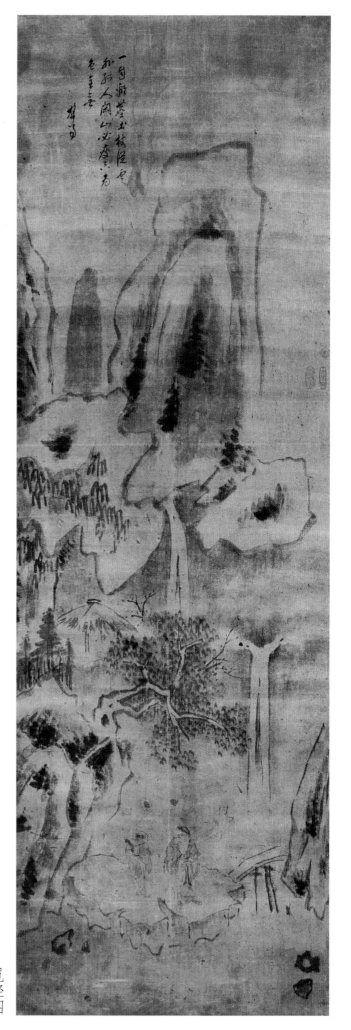

觅径图

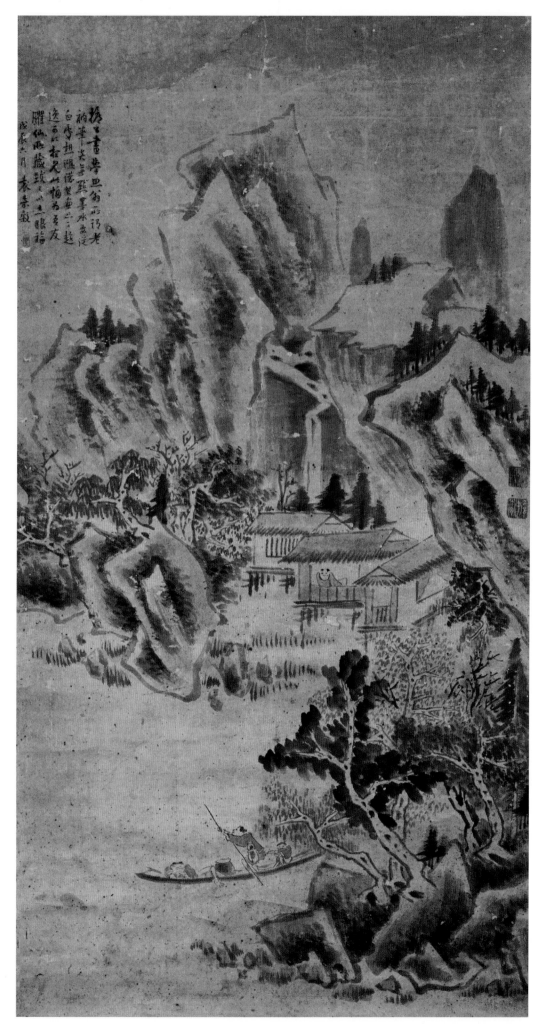

渔舟唱晚图

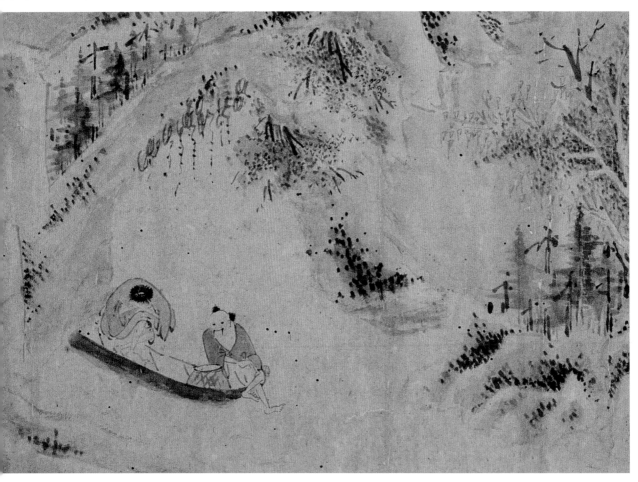

山水人物图

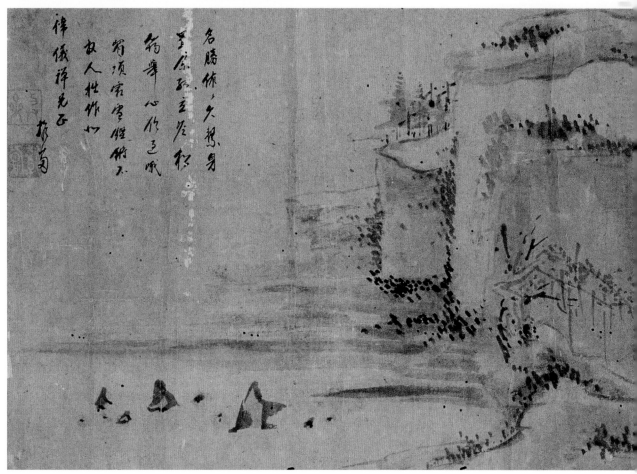

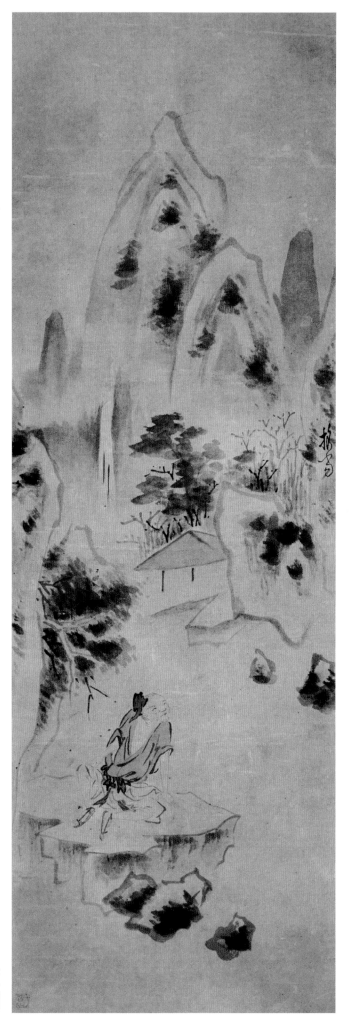

临流图

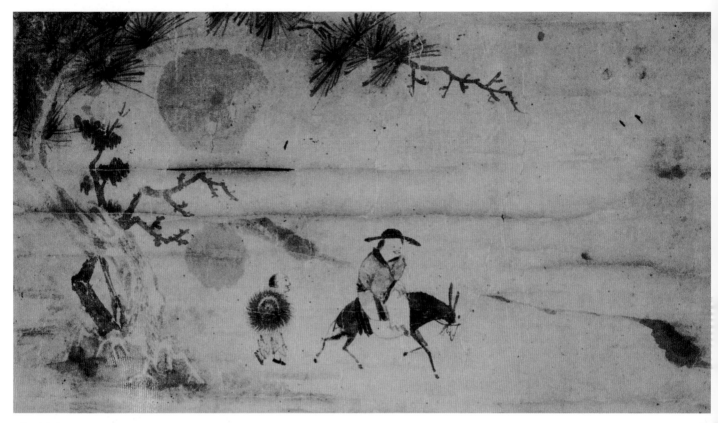

骑驴图

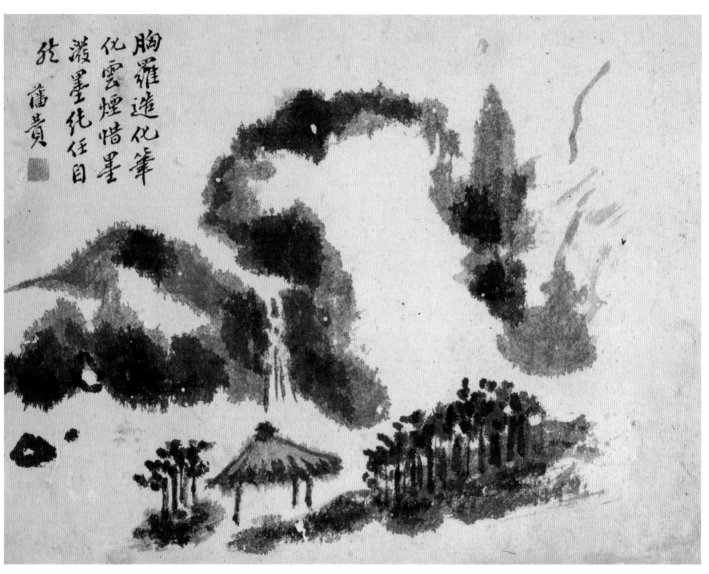

胸羅造化筆
化雲煙惜墨
潑墨纯任目

張蒨貴

趣冷人闲册

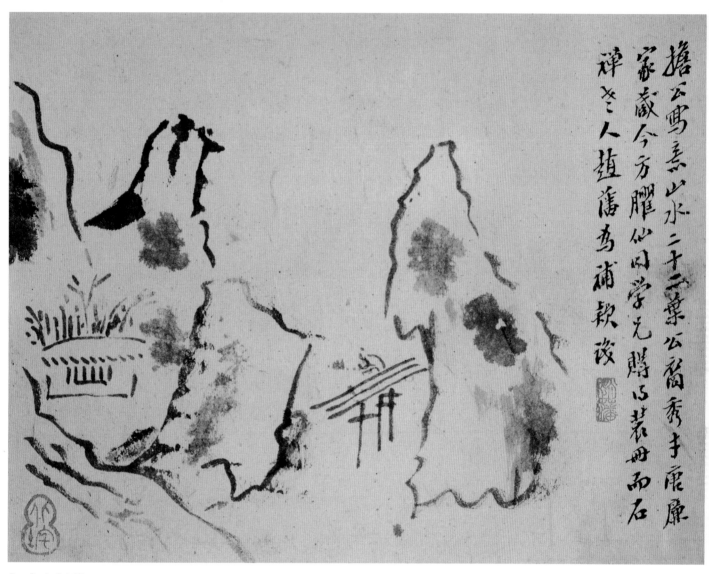

趣冷人闲册

15

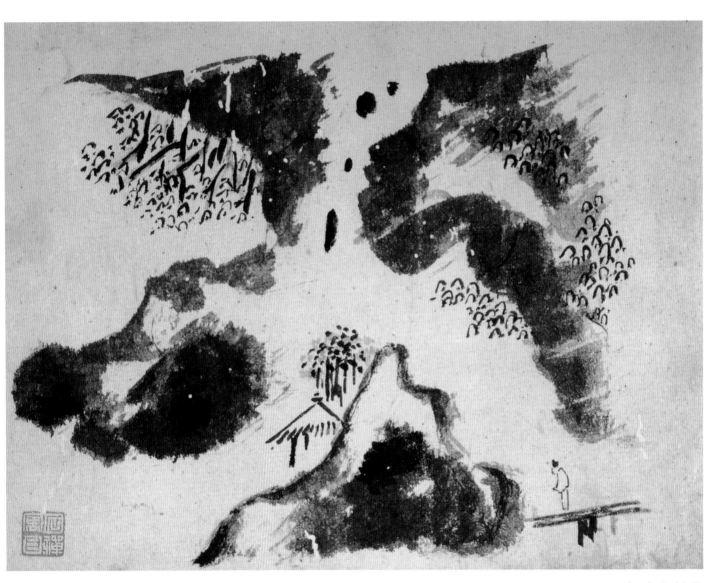

趣冷人闲册

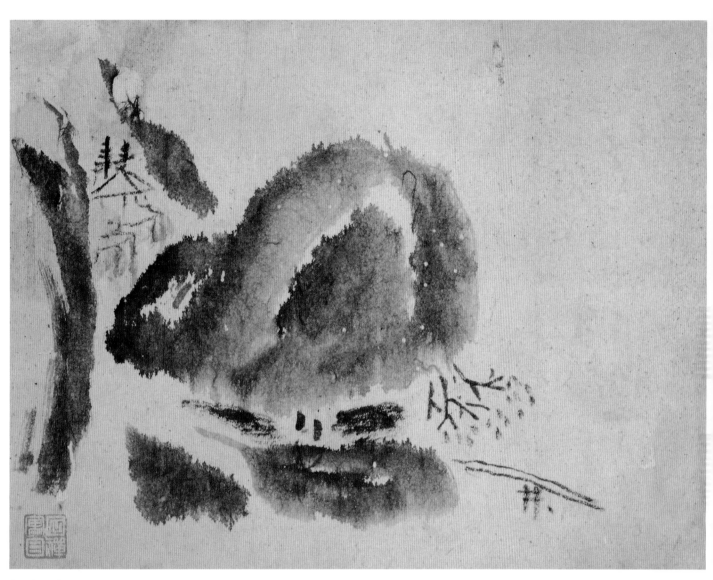

趣冷人闲册

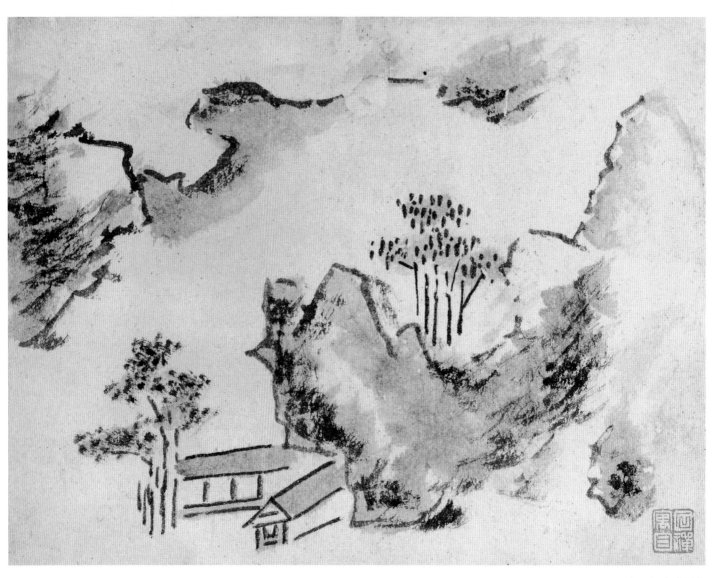

趣冷人闲册

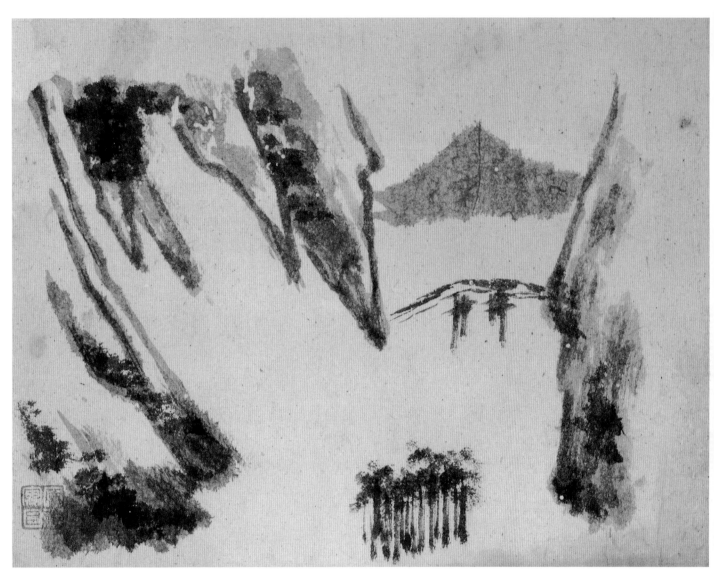

趣冷人闲册

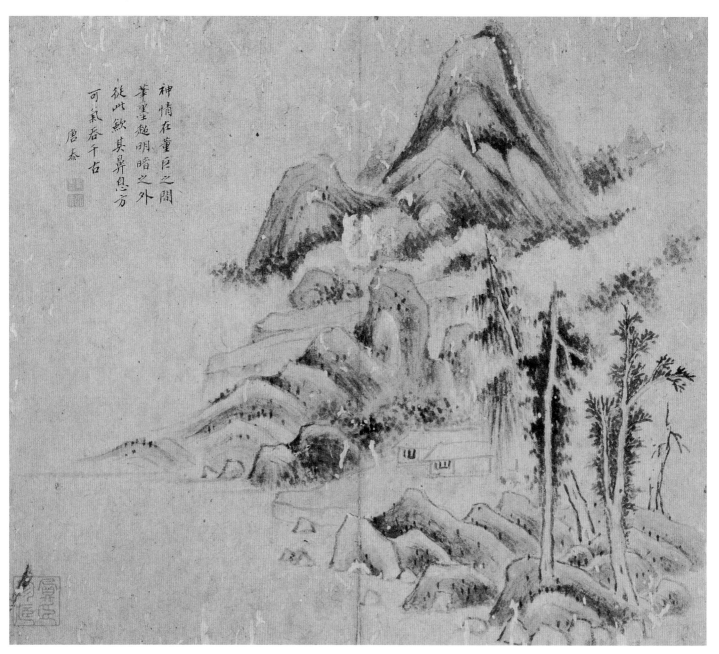

神情在董巨之間
筆墨超明暗之外
從此歛其異息芳
可氣吞千右

唐春

山水行草诗文册

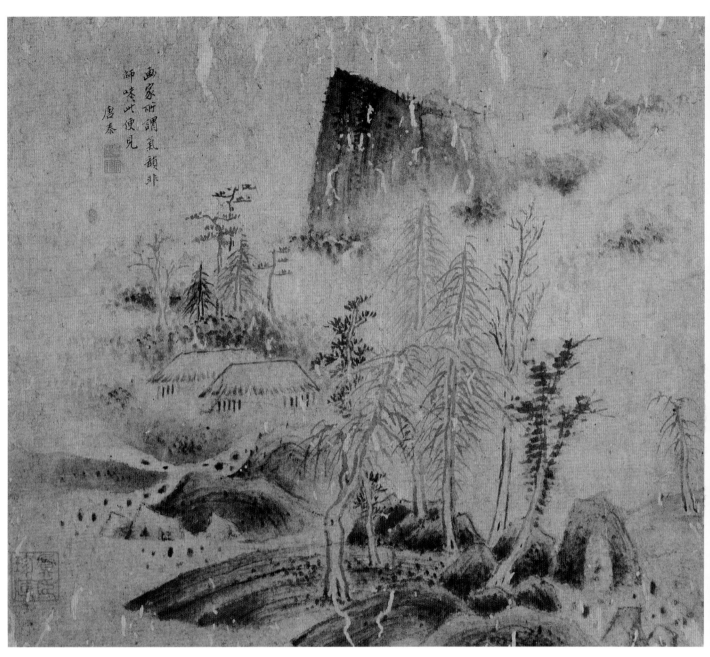

画家所謂氣韻非
師嗟此便見
唐泰

山水行草诗文册

21

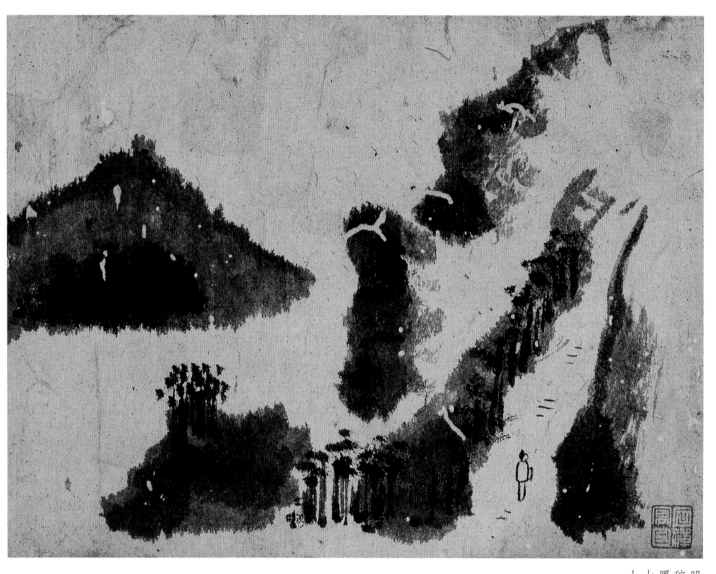

山水墨稿册

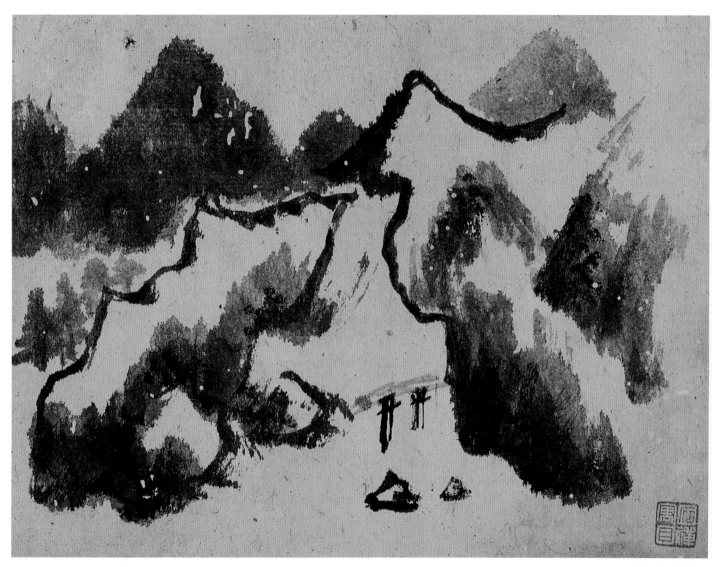

山水墨稿册

23

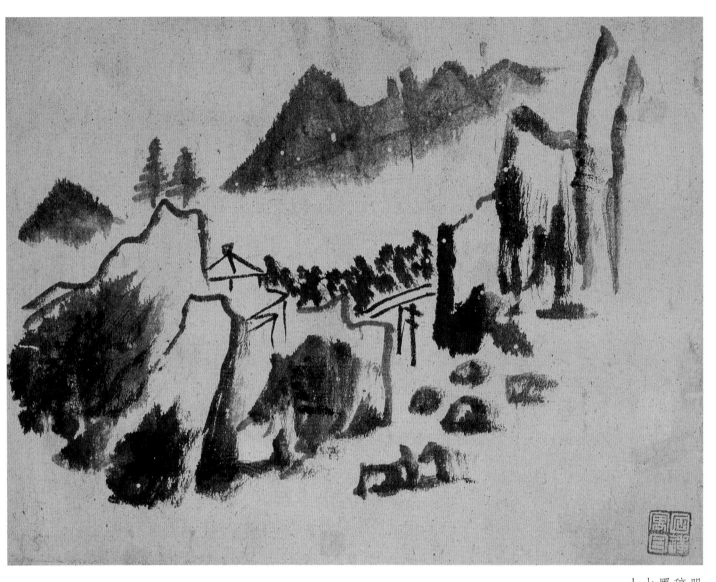

山水墨稿册

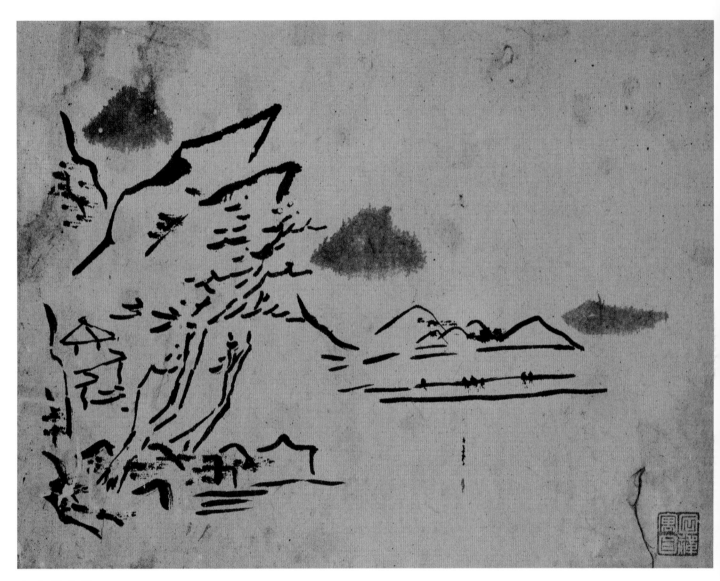

山水墨稿册

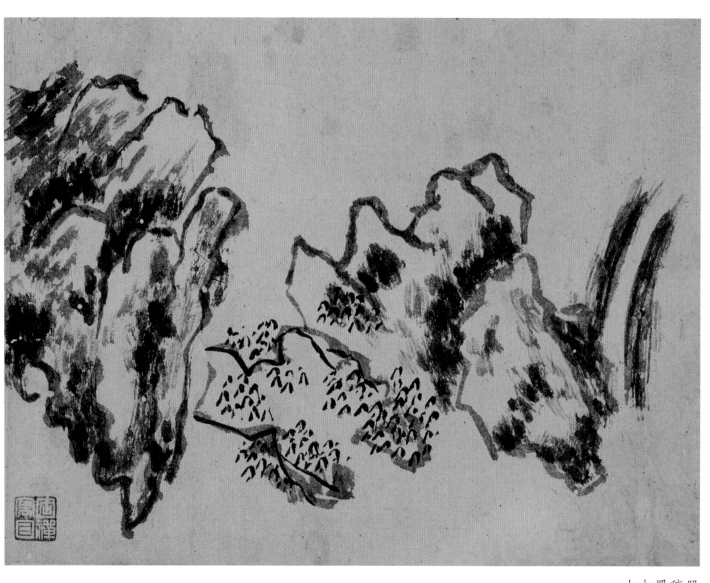

山水墨稿册

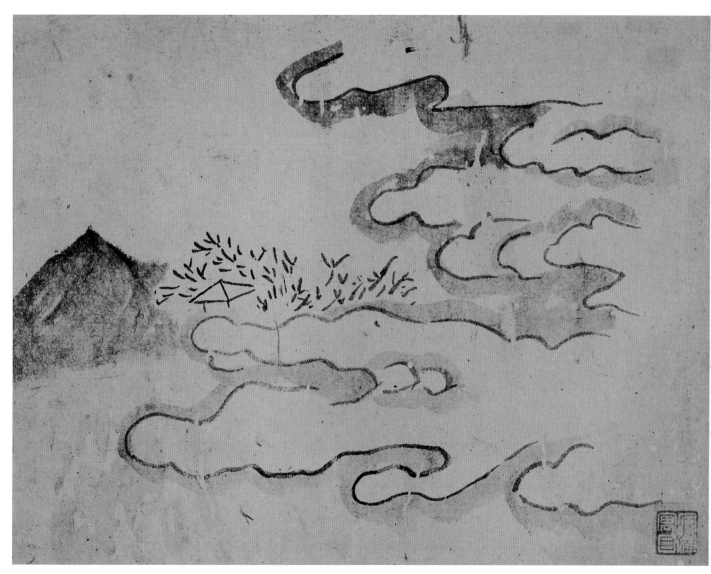

山水墨稿册

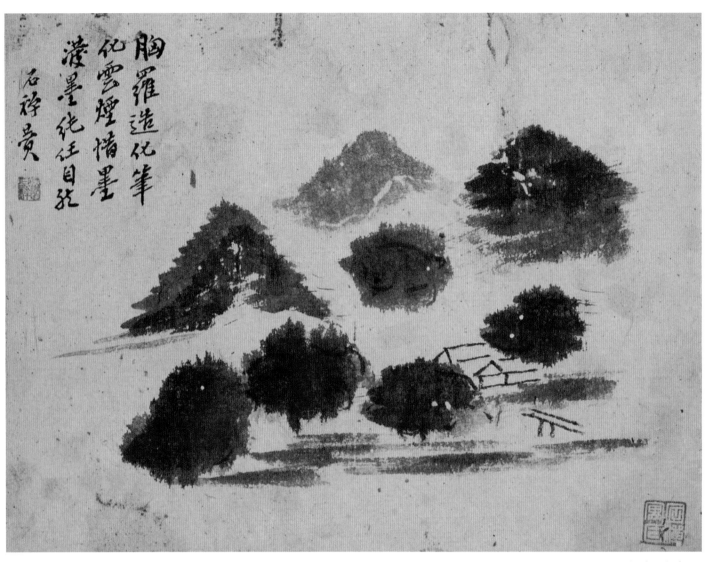

胸羅造化筆

化雲煙惜墨

潑墨純任目然

石禅賞

山水墨稿册

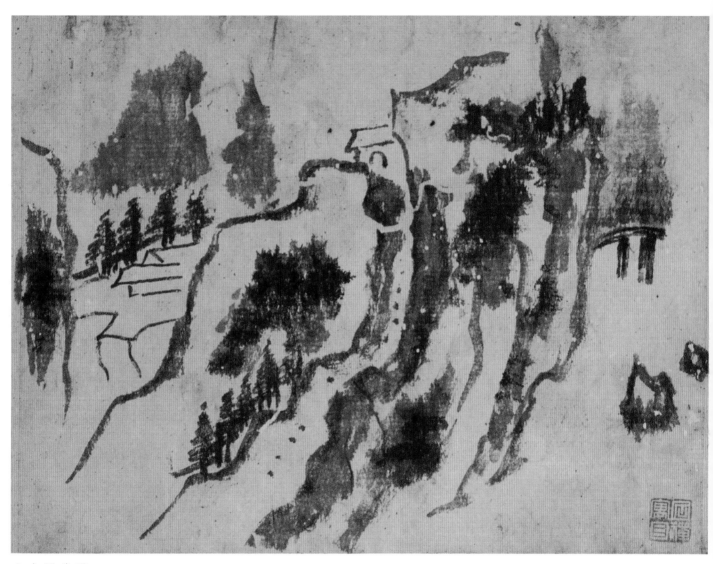

山水墨稿册

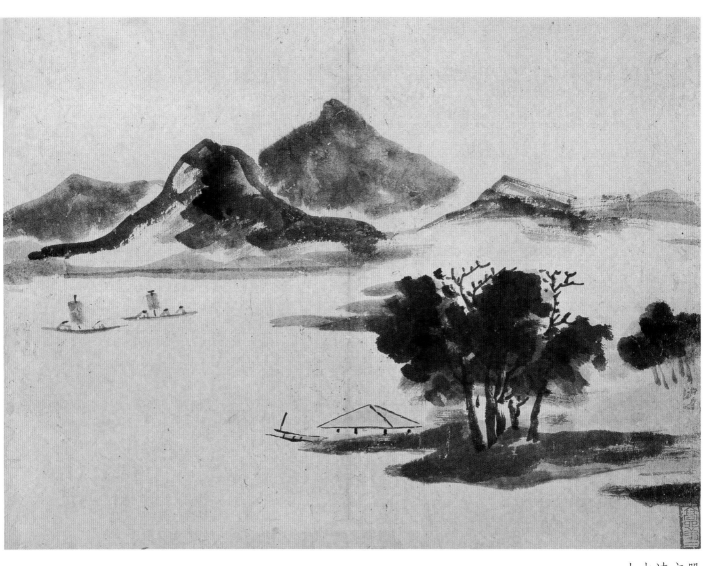

山水诗文册

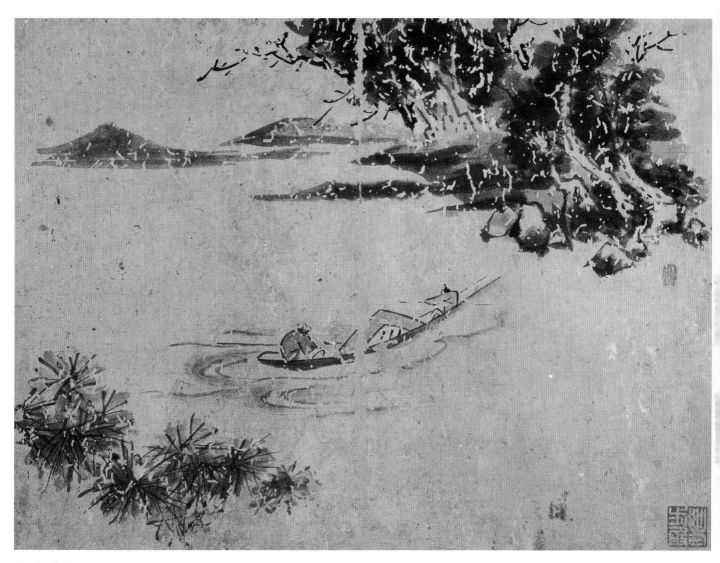

山水诗文册

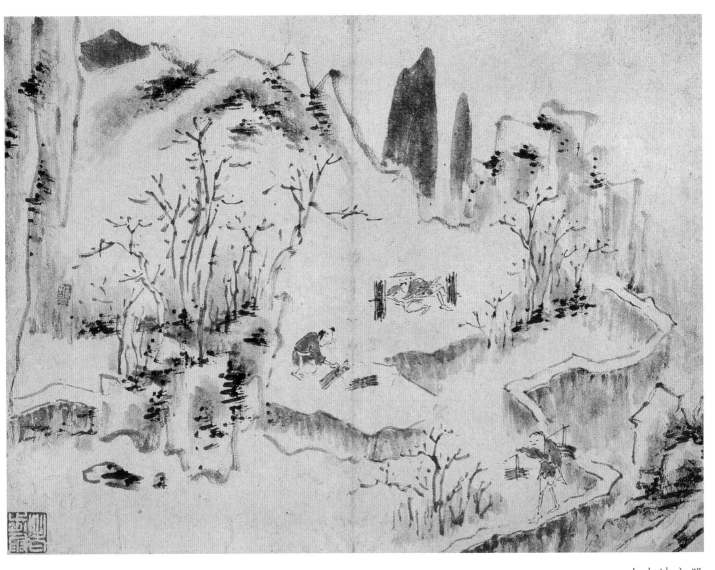

山水诗文册

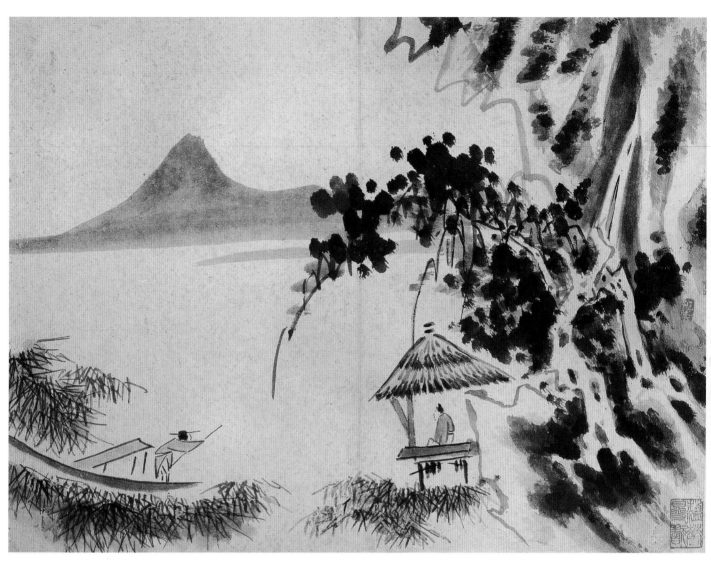

山水诗文册

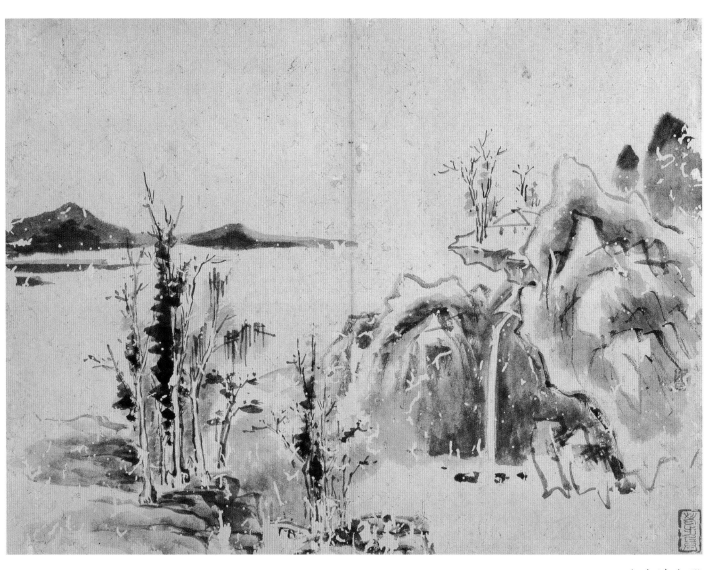

山水诗文册

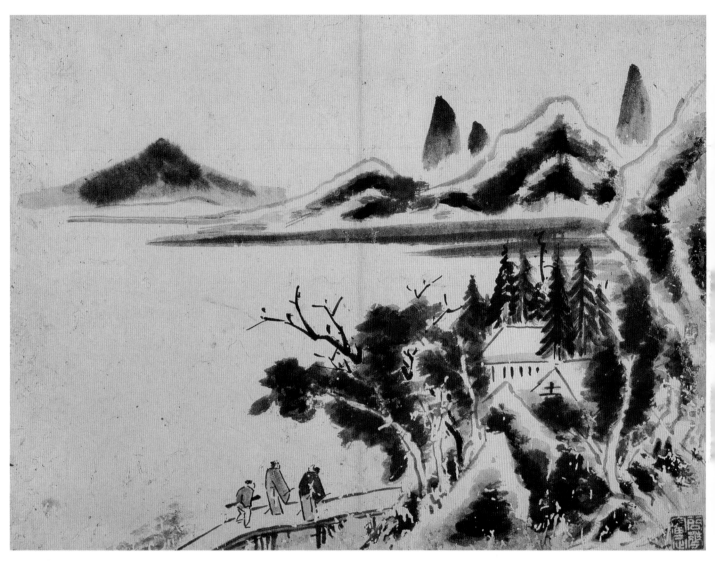

山水诗文册

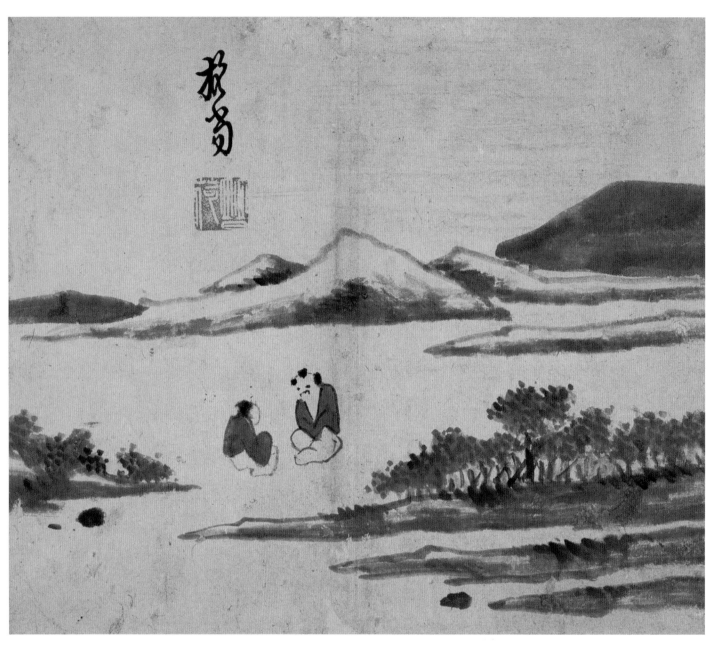

山水人物

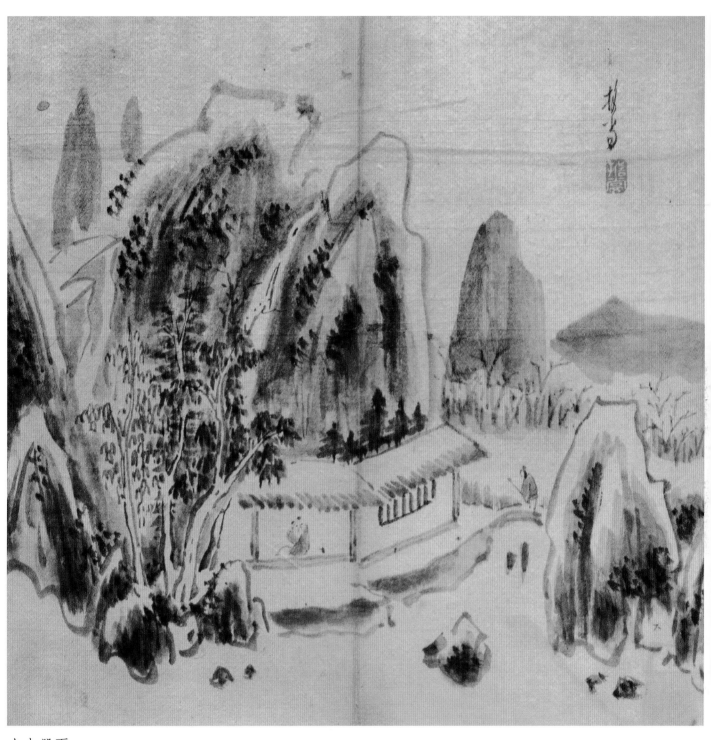

山水册页

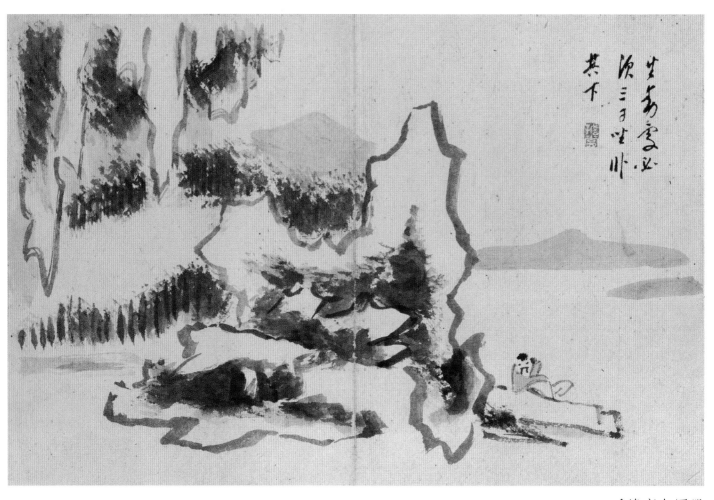

千峰寒色图册

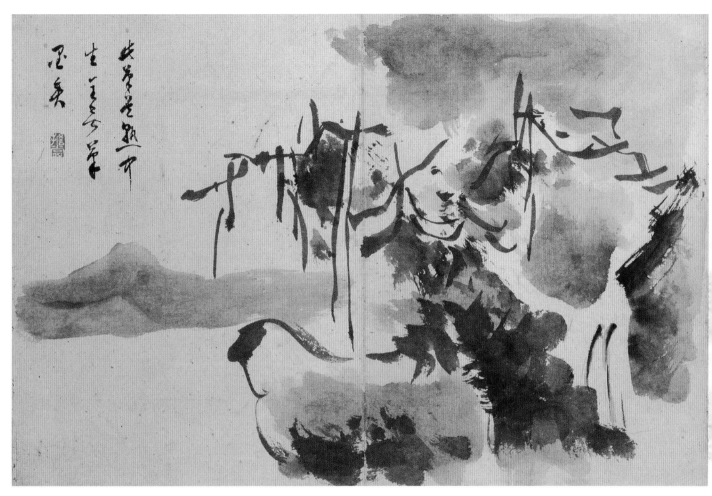

千峰寒色图册

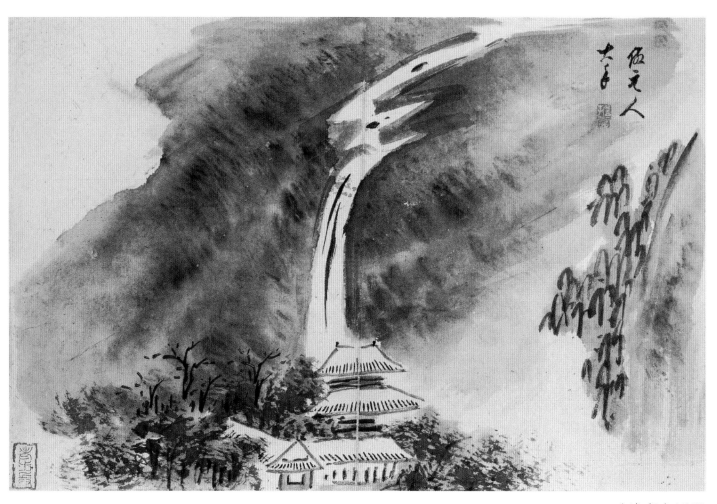

千峰寒色图册

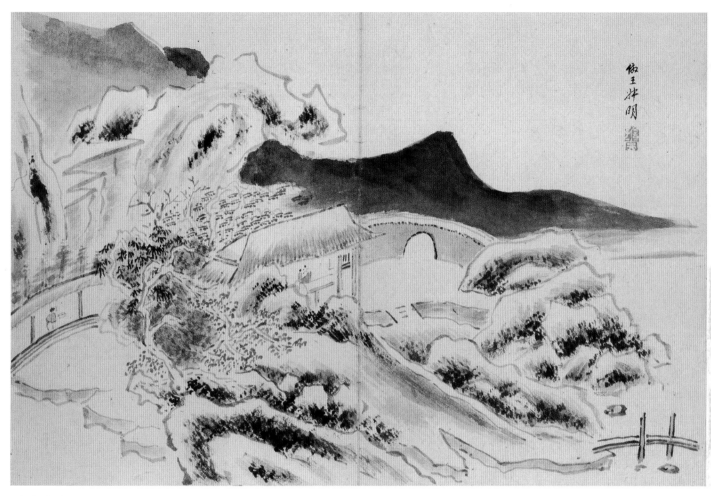

千峰寒色图册

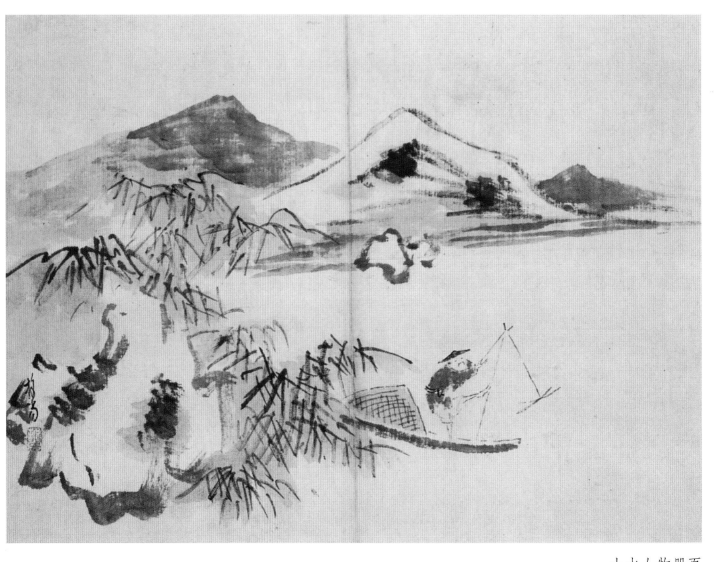

山水人物册页

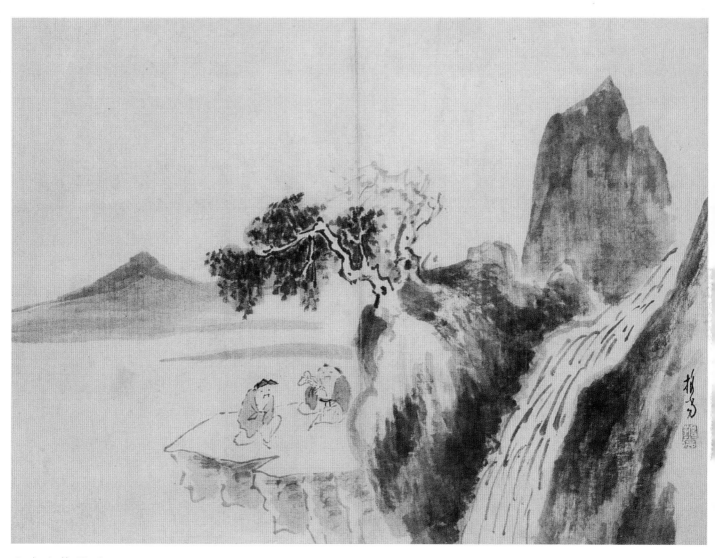

山水人物册页

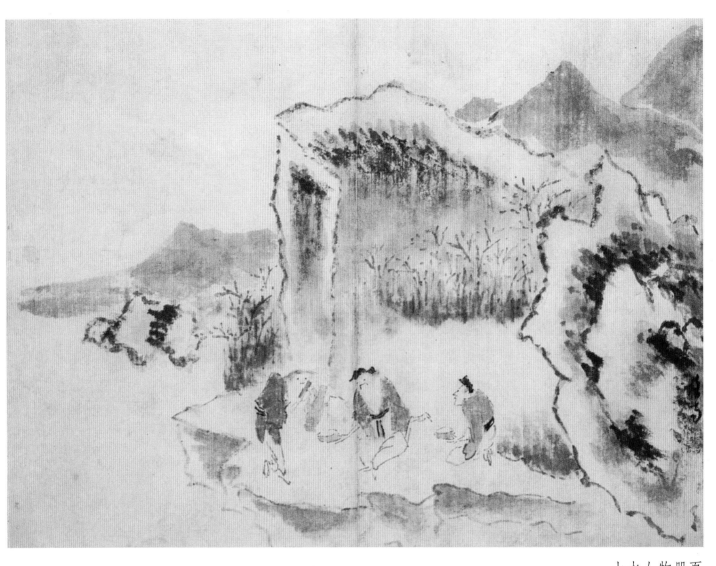

山水人物册页